## PROLOGO

Un muso para cada década...

A mis quince años siempre escuché de mis profesores que no dejara de escribir, de soñar y trabajar duro para cumplir mis anhelos y ser feliz en mi periodo de existencia en esta tierra.

Al terminar mis años de estudio como Técnico en Enfermería, forme mi familia y producto de dicho amor nacieron mis dos grandes tesoros en mi vida, las niñas de mis ojos cuyos nombres son Sara y Emma. Al llegar el divorcio quede devastada por el dolor que causa la traición...

Comencé a buscar la manera de reencontrarme nuevamente, en ese proceso de autodescubrimiento note que había extraviado mi camino que eventualmente me llevaría a la felicidad que alguna vez pensé que tendría al vivir mis sueños. De pronto note que estaba lejos de vivir lo que pensé sería mi vida y comencé a releer aquellos poemas de antaño y como un eco desde el alma volvieron a la vida las palabras de mis profesores...

"vive tus sueños", decidí entonces a emprender esta aventura de editar mi primer compendio de mis poemas, que más que poemas son melodías de mi alma.

Así nació este libro de poesía, cuyos escritos comienzan desde mis 15 años hasta los 28 años. Siendo una selección de los poemas más destacados a mi parecer.

Consta de diferentes etapas de mi vida:

1. Comienzos
2. Vivencias
3. Desde el alma
4. Experiencia

Sin más preámbulos, doy comienzo a la mejor etapa de mi vida y a ti te digo, a ti estimado lector, atrévete y …vive tus sueños.

## PRIMERA PARTE: COMIENZOS:

1. TE RECUERDO Y TE SIENTO
2. LA CALIDEZ DE TU COMPAÑÍA
3. ESPERANZA DE VIDA
4. VIDA ATRAVÉS DE UNOS OJOS
5. RECUERDO VIVO
6. MI MUNDO
7. SENTIMIENTOS

## SEGUNDA PARTE: VIVENCIAS:

1. ARREPENTIMIENTO
2. VIAJERO DE LOS SUEÑOS
3. CREO SABER DE TI
4. LIBERTAD
5. MUJER

## TERCERA PARTE: DESDE EL ALMA:

1. ¿DÓNDE TE HALLAS?
2. NACER
3. UN BESO
4. SENTIR
5. TAN SOLO UN ABRAZO
6. SIN TITULO
7. TIEMPO
8. AROMAS
9. MI FELICIDAD
10. ABRAZDA A LA SOLEDAD
11. NOSTALGIA
12. CORAZÓN PALPITANTE

## CUARTA PARTE: EXPERIENCIA

1. PUNTO DE PARTIDA
2. MOMENTOS

3. AVIDEZ
4. ACOMPAÑAME EN SILENCIO
5. PUREZA AMBAR
6. CUAL RUISEÑOR
7. SILENCIO
8. TE AMO
9. FANTASIA DE AMOR

## PRIMERA PARTE:

## COMIENZOS

TE RECUERDO Y TE SIENTO

Luna que me embriagas con la sonrisa que aún recuerdo.

Noche que me alumbras, la sombra de su pensamiento.

Constelaciones que dibujan su figura,

Astro que llama al recuerdo de la dulce melodía del ayer.

Día que me recuerda su alegría

Amanecer que delita mi alma en su recuerdo

Días, noches, años; sigues en mis pensamientos

Al sentir la brisa que recorre mi cuerpo, tus manos regresan del recuerdo

Para susurrar despacio el sabor de tus labios en la inocencia de aquellos años

Que se han extraviado.

Y duele pensar que solo están en el recuerdo.

## LA CALIDEZ DE TU COMPAÑÍA

La textura de tu piel es cual marfil; suave y blanca

Tersa y firme como como la esbelta silueta de un olivo al atardecer.

Tu fragancia supera el perfume de las rosas, tan intenso como el Carmesí

Tan dulce como la miel, cual fuera el sabor de tus labios entreabiertos al anochecer.

Tu calidez me acompaña en las noches de angustias

Tu aroma refrescante cual amanecer, me traslada al manantial de tus sueños

Que son una locura.

Cuando ríes iluminas la más oscura de mis penumbras

Y transformas la nube gris de mi historia

En mi blanca nube de fantasías.

## ESPERANZA DE VIDA

En ti se descubre un claro manantial que riega tu dulce alma

Tus palabras son el reflejo de las sinceras de las verdades

Tu aura refleja la pureza innata de tu alma.

Tus actos delatan los más limpios de tus pensamientos

Eres la inocencia personificada mi brisa que limpia toda impureza

Tu eres mi fantasía, mi esperanza de vida.

## VIDA A TRAVEZ DE UNOS OJOS

Eran tan solo segundos…

Tan solo segundos para descubrir en sus pupilas el secreto de una vida.

Era solo observar su piel tersa y suave para notar su dulzura.

Ella irradiaba tanta vida;

Hija del sufrimiento, sobrina del esfuerzo.

Una vida indeseable sin embargo dulce tormento para Susana…

Susana de mirada constante, llena del fuego de la vida

Mentiras, traiciones formaban parte de su vida,

Aun así, ella mantenía su alegría

En su dulce e inocente alma era una travesía.

Se confortaba en su esperanza, se alegraba por su constancia

La satisfacción de su lucha era su progenie…

Y ahora descansa sonriendo, abrazada al lecho de su muerte.

## RECUERDO VIVO

…Te recuerdo como el primer día, ¿me recuerdas?

¿Recuerdas que entre nosotros no existía nada formal?

Sin embargo, en nuestros furtivos encuentros nuestras miradas se encontraban en un deseo intenso de rozar nuestros labios hambrientos de pasión, donde todo dejaba de ser y tan solo éramos tú y yo.

¿Lo recuerdas?... lo que no sabes es que desde mi balcón

Contemplaba el firmamento, soñando que besarías mis labios sedientos de ti

En que tú y yo formaríamos un nosotros en una compleja eternidad…

Luego, el día llego en que tuve que despedirme de ti para no verte más

Inclinaste tu rostro, desde tu alma nació un suspiro de nostalgia

Tus brazos se enredaron en mi cual fuera un delicado clavel y tus labios húmedos rozaron tan delicadamente los míos, como si al tocarlos se desvanecieran y nuestro sentir se fundió en un solo palpitar.

Mis ya inexistentes pies, por unos breves segundos, levitaron al paraíso de mis anhelos más profundos, para desvanecerse en un cálido adiós…

Han pasado los años y al cerrar mis ojos, aquellos días retornan a mí con un suspiro de esperanza, de encontrarte por mi camino errante

Soñando con la misma convicción…

De terminar lo que nunca comenzó.

## MI MUNDO

Mi vida es un contante soñar; sueño con mi futuro, con mi destino

Lo que fue, lo que podría pasar

Sueño con un mundo, que es mi mundo formado por la unidad del hombre

Lleno de esperanza creada por los que creen en el amor

Cubiertos de innumerables deseos de armonía, humedecido con la ilusión de los corazones

Aromatizado con los sueños infantiles, hermoseado con la paz de los hombres

Quiero vivir en un mundo de rosa, es por eso que sueño

Sueño con un mundo que solo en mis pensamientos puedo encontrar.

<u>**SENTIMIENTOS**</u>

Mirada inocente, mirada soñadora…

Miradas atentas a querer aprender, inquietos por dar sus primeros pasos

¡Oh dulce inocencia!

Tu que nada sabes de la vida

Que nada sabes de decepciones

Quédate en tu infancia para no verte sufrir

Criatura sublime, ¡me has dado la vida!

Hijo de mis entrañas, tu llevas mi sangre

Llevas los deseos más fuertes de felicidad

Como negarse a tu sonrisa, que ilumina mi vida

Tu perfecta sonrisa que impaciente espera una respuesta

Hijo mío no crezcas

No pierdas tu inocencia.

## SEGUNDA PARTE

## VIVENCIAS

## ARREPENTIMIENTO

En el espacio de la nada ni el tiempo alguno

En el intermedio del minuto y del segundo

Se deja ver el temor de un alma acongojada,

Que ansiosamente, espera auxilio.

Atrapada por las cadenas eternas de la perdición,

Atribulada su alma, espera salvación

Salida no encuentra ya

Entregada a la desesperación…

Mas cuando pensó que no tenía opción,

Se dejó ver aquel resplandor, su cabeza inclinó

Sus rodillas doblo

Sus labios pronunciaron la más ferviente oración

¡suplicaron el perdón!

Su alma libro y las cadenas desató

Elevarse de su antigua miseria logró

Y la exaltación fue su galardón.

## VIAJERO DE LOS SUEÑOS

Al examinar el alma del más seguro viajero

Que transita en los sueños

Se descubren los más exóticos ensueños

Observar el interior de aquel viajero,

Es realizar el sueño más insospechado que se encuentra en el deseo

Extravagante encuentro, ilusión deseada

En aquella alma realizada

Cúmulo de fantasías, en su interior se encuentra

La apacible fuerza de la vida.

## CREO SABER DE TI

Creo saber el misterio que se oculta

Detrás de esa dulce sonrisa

Creo saber de tu pasado a través de tus pupilas caídas

Creo conocer tus pensamientos a través de tus hechos

Creo saber de tu destino, cuando hablas de tus sueños

Creo conocer tus anhelos cuando tomas mis manos

Y elevas tu mirada hacia los cielos.

Creo conocer la libertad, engendrada en tus entrañas

Cuando volar ansías al horizonte nuevo

Cuando a través de las ventanas de tu alma

Veo brillar una gran ilusión, sembrada en el centro de tu corazón

Conozco tu fuerza interior cuando hablas con decisión

Creo conocerte completamente

Cuando observo tu entrañable deseo de superación.

<center>LIBERTAD</center>

… y ya no más estoy en aquel frío lugar,

Considerome libre, cual corcel indómito que galopa incansablemente

Por las laderas de su propiedad

Libre como aquel aventurero que se mueve y respira por rumbos desconocidos

Rumbos temidos e inexplorados.

Ya no estoy en aquel frío lugar… libero mis alas,

alcanzando la plenitud de las alturas, dejándome luego caer sin temor,

desplazándome sobre la brisa…

Me permito sentir el placer de la libertad del alma, que engendra vida.

Soy salvaje, indomable… puedo gritar, correr y admirar mi derredor

Sintiéndome dueña de cada rincón,

Porque lo he recorrido todo, todo me pertenece, le pertenece a mi alma

Le pertenece a la melodía de un suspirar que anhela libertad.

## MUJER

Crecida bajo los yugos de la humillación

Antigua esclava del sufrimiento y de constante dolor

Guardas luz de esperanza en tus añoranzas de superación

Entre los cardos; tus yagas son tu mayor inspiración

Fiel compañera de tus sueños

Guerrillera de tus principios, luchadora de tus anhelos

De tu sangre brota la excelencia

De tus manos la mejor labor,

De tus labios, la dulce palabra que da consolación.

**TERCERA PARTE:**

## DESDE EL ALMA

## ¿DÓNDE TE HALLAS?

Momentos de profunda reflexión son los invocados en el recuerdo de tu partida…

Aquella habitación que compartía con tu esencia,

Quedó cristalizada por la ausencia de tus gestos, por la ausencia de tu voz

La sonrisa pintada en mi rostro no es más que un refugio

Para ocultar mi dolor, que ha causado la pérdida del calor

Que emanabas en los momentos de incertidumbre…

Si el dolor causado por sentirme perdida sin ti.

Las noches se han vuelto silentes,

Y mi único amparo es la luna de nuestro pacto

¿dónde te hallas? ¿en qué rincón del olvido te has extraviado?...

Me haces falta amor.

Dame una señal que me aliente en la espera,

Que me de esperanzas en mi caminar por el sendero pedregoso

Que oculta en su niebla espinas con simientes de cadáveres.

Busco una luz para encontrarme nuevamente

Pero tú te la has llevado y mi agonía es lenta y tardía

Me convertí e vagabunda, cuya limosna son amantes sin alma

Sin esencia; me quede vacía, miserable, perdida en un espacio sin tiempo.

Aquel equilibrio que fortalecí contigo se ha ido

Y la balanza perdió su centro, porque tú sin compasión, te la has llevado.

Mi alma tomo su rumbo junto a la tuya

Y no alcance a cogerla por la espalda, ni siquiera a nombrarla

Para que recapacitara y se quedara junto a mi

Simplemente se fue, acompañándote a tu destino;

Una frontera lejana,

 Desconocida para mis caminos sin rumbo…

## ABRAZADA A LA SOLEDAD

Abrazada a la soledad mi alma gime en busca del despertar

Abrazada a la soledad busco tu presencia

Que se extravió en el gentío despreocupado y egoísta.

Abrazada a la soledad

Taciturna la luna es testigo de mi largo caminar, cansado y abrumado

Por lo incierto de la verdad.

Abrazada a la soledad mi esperanza agoniza en tu tardío despertar

Que ni la cálida brisa del verano logra avivar

Abrazada a la nostalgia oigo los gemidos del ayer

Que buscan una razón para no naufragar en el olvido.

Abrazada a la soledad de la noche, despierta la necesidad de volver a creer

Creer que tu extravió llegara a su fin

Y al amanecer la letargia de este mal sueño

Se volverá un nublado recuerdo, que llego a su fin.

## NOSTALGIA

En los más profundo del recuerdo se hallan tus besos,

Besos que alguna vez fueron míos

En la lejanía del pasado tus labios de miel me susurraron palabras

Que marcaron mi piel.

Tus pupilas fueron mi reflejo hasta el amanecer de nuestro amor.

Tus manos recorrieron mis caminos que no tuvieron fin

Saboreando la pertenencia con aroma a carmesí

Nostalgia es lo que embarga mi alma… y solo quiero sentir

Que me amaste alguna vez y que yo en ti seré más que un recuerdo

Que navega en la infinidad del ayer…

## NACER

Mi dolor es solo mío…

Mi tristeza me despierta cada mañana, solo para saber que:

Cada día que comienza es una nueva oportunidad de ser lo que no fui antes de nacer

Mi ser es aquel que camina a mi alrededor buscando respuestas que no tengo

Respuestas que no han de venir

Respuestas que he de buscar en la mirada de un inocente

En la brisa de un amanecer o en aquel infinito mar…

O en aquella ave que comienza a volar sin saber cómo y cuantas veces a de caer

Para recorrer su camino hacia la eternidad.

Nacer no es evento de una vez, ocurre cada vez que me levanto

Luego de caer en mi caminar algo atolondrado por los barrancos de la vida que

Nos conducen por cavernas lúgubres de soledad.

Nacer… solo requiere volver a nacer para volver a soñar

Con el futuro que ha de venir sin pensar

Futuro que espero poder alcanzar con estas manos ansiosas de trabajar…

Mi tristeza es mía, y al despertar mi esperanza se fortalece en mi dolor y solo

Ansío el nuevo amanecer para volver a nacer…

## UN BESO

Solo quiero sentir la tibieza de tus labios y extraer su juventud

Juventud palpitante, cálida, confiada… llena de vida

Déjame sentir el sabor acolchonado de tus labios por última vez.

Déjame perderme en tus pensamientos confusos, como la primera vez,

La última, la primera y comenzar otra vez.

Déjame absorber la tibieza de tus labios puros y sin engaño

Dejándome envolver por el pecado de esta acción que será solo nuestra por un

Instante.

Que se desvanecerá con el tiempo,

Que volverá en el recuerdo de las cálidas noches de nuestro otoño

Con aquella luna que nos acompañó en silencio.

## SENTIR

En la noche desperté sintiendo tu tristeza;

No pude dejar de pensar en ti y solo puedo decir:

Que el dolor que está en ti desaparecerá, como las huellas que quedan en el mar,

Como la lluvia que baja alimenta la tierra y se va.

En la noche tu soledad fue mi compañera y solo puedo sentir:

Que la vida nos enseña que no hay fracasos sino lecciones que aprender

Que no hay derrota sino formación del carácter.

Y que al pasar los años, las canas no nos vuelven viejos

Sino sabios para enseñar al que comienza a caminar.

En el silencio de la noche tus pensamientos navegaron en mi alma

Y solo puedo sentir, el cálido amanecer de un nuevo día,

Con la tibia brisa que nos inspira a elevarnos de lo cotidiano y trivial

Para ser algo más que el día que viene y va.

Al despertar esta noche…

Un tímido rayo de luz entra por la ventana y solo sé que volveré a nacer

Y mi alma le dirá a la tuya: Despierta! Y comienza otra vez.

<u>TAN SOLO UN ABRAZO</u>

Un abrazo tuyo es suficiente para alcanzar la eternidad

Un abrazo, tan solo un abrazo es necesario para entregar mi alma

A futuros inciertos con sabor a fantasías y aroma a carmesí

Un abrazo tuyo, permite a mi corazón ansiar lo prohibido

Me permite anhelar tu eternidad junto a la mía

Dando paso a un extrañar en tu ausencia…

Un abrazo, tan solo un abrazo me permite explorar lo inalcanzable

En un mundo que es tan solo y mío, en un infinito mar de estrellas

En esta noche que ha sido y será nuestra.

En un abrazo tuyo mi eternidad es completa y solo sé…

Que te amo.

## SIN TITULO

En la soledad de la noche un pájaro herido canta, las nostalgias del ayer

Trae consigo melodías de recuerdos felices,

De juventudes inciertas y añoranzas del porvenir.

En la soledad de la noche, mi corazón late lentamente

Como queriendo detener el tiempo que ya no está, que se ha marchado

Para dar paso a futuros desconocidos.

En la soledad de la noche un suspiro perdido busca tu corazón extraviado

En otro querer, y vuelve a mi desecho…

Anhelando un nuevo amor, una nueva pasión

En la soledad de la noche…un pájaro herido canta…

## TIEMPO

El tiempo no hace más que olvidar los sueños de antaño

El tiempo borra las expectativas de la juventud

Tiempo para olvidar, recordar y volver a olvidar

Tiempo de ensueños olvidados en la rutina programada de la adultez

Futuro escrito, perfectamente organizado para crear la felicidad del que amas,

Del amado y del que estas por amar.

Tiempo que se olvida y que se vuelve a anhelar

Tiempo de nostalgia, recuerdos preciados, amados y olvidados

Tiempo… ¿qué es el tiempo sino olvidar?

## AROMAS

Aromas que trae a la memoria recuerdos

Que se han extraviado en la rutina del vivir.

Aromas que recuerdan una infancia extrañada,

Añorada para estos tiempos, donde la sencillez es solo un recuerdo

En una utopía de unos años atrás.

Aromas que traen a la piel las caricias de un buen amor

Caminatas por la playa en un atardecer

Noches silentes junto al cielo estrellado y la brisa del amanecer

Aromas que acompañan los recuerdos

Que llenan de felicidad el presente y traen al pasado a un estado activo

Motivado por los recuerdos que traen los aromas de nuestra vida.

Tantos aromas que recordar,

Que nos hacen vibrar ansiando su belleza, su plenitud

Deteniendo el tiempo por unos breves segundos que llegan a ser eternos

Y nos hacen disfrutar de su recuerdo… aromas, cada vida trae sus propios

Aromas.

## MI FELICIDAD

Mi felicidad tiene sus nombres

Nombres bellos, llenos de alegría y de entusiasmo

Con la energía para recorrer el mundo en noventa días con la inteligencia de

Einstein y con una imaginación sin límites.

Mi felicidad tiene sus nombres, al escucharlos mi corazón se llena de un gozo

Que solo la madre puede comprender

Mi felicidad deja mi egoísmo olvidado, perdido en los años de mi juventud.

Mi entrega se hace perfecta, completa y sin limites

Me hace mejor persona y llena de felicidad que entregar.

Mi felicidad llena mi vida de alegrías, de miedos, de esperanza

Preocupaciones y ya no eres solo tu

Tomando mi vida un sentido más preciado del presente

Para que el futuro sea el añorado, aunque consiente que no será el esperado.

Mi felicidad tiene sus nombres y estos son mi perfección

En cada día que comienza aún en las noches que se hacen eternas.

Mi felicidad es completa al oír de sus pequeños labios

Te amo mamá.

## CORAZÓN PALPITANTE

Corazón palpitante… vida

Respiración ahogada por la rutina programada de la responsabilidad

Cierro las ventanas de mi alma y cada poro agudiza

Su sentido de la libertad.

Se extienden mis alas y el horizonte ya no es más que un motor

Que mueve mis sentidos, y cada vibración: sonido, aire, deseo

Alimenta mi hambre de vivir.

Pasión: por el torrente de mis venas puedo sentir el fuego ardiente de ser,

Respirar, perder el rumbo y volver a ser

¡Corazón palpitante…vibra!!!!

Despliega tus alas, galopa libremente a tu destino que ansioso espera tu llegada

Corazón palpitante… VIVE.

## CUARTA PARTE:

## EXPERIENCIA

## PUNTO DE PARTIDA

El ayer trae consigo memorias sin resolver

Historias sin fundamento de un estado inactivo y equivoco

Memorias de un futuro que no llega y se pasea en un espacio inmóvil,

absorto en la belleza del instante

Punto de partida... inmóvil es mi estado, consciente de lo errado que fue mi

Caminar, por un sendero que no escogí pero que me escogió para tentar

mi albedrío entre lo que es y lo que debiera ser.

Punto de partida... nada, espacio vacío lleno de memorias confusas,

de esperanzas y desaciertos de un porvenir deseado

relativamente profuso lleno de sudor que ocasiona la espera

que avanza a la nada.

Punto de partida lo busco con antelación, con agonía, ansiedad e

Incertidumbre y solo hallo mi estado navegando en un infinito mar de

Preguntas sin respuestas, condicionado al ayer o el tal vez.

Y así sin hallar mi punto de partida; Digo adiós a lo que fui

aferrando mi esperanza a lo porvenir que divaga

en el vaivén de lo incierto y lo abstracto que suele ser lo único consistente

en mi vivir abrumado por la existencia del ayer.

## MOMENTOS

Inmersa en la rutina diaria, fragmentos de segundos

abren paso a un extrañar profundo e intenso

Tu presencia destellante llena de vida, encandilo mi existencia ajena a ti, cual

destello del sol en una cálida mañana de verano.

En mi caminar despreocupado, mis pasos me condujeron a tu esencia vibrante

que trajo consigo una refrescante brisa, cual velo de la niña encantada.

que libero mi deseo oculto de vivir esta aventura aún en ausencia de ti.

En tu partida la imagen de tu voz resuena en las paredes de me alma y en su eco

solo puedo sentir nostalgia de ti.

En un anhelo inalcanzable de ser más que un momento en tu trayecto a la

libertad...

## AVIDEZ

Mis labios desean con avidez un beso cálido, cual tibia tarde de abril.

Un beso de tus labios purpuras como el horizonte al atardecer.

Un beso de tus dulces labios sabor a miel que purifica mi sentir apasionado en

busca de tu esencia pueril.

Mis labios mantienen el deseo ávido de tus labios entreabiertos en la

somnolencia de tu despertar, buscan mis labios, rozar los tuyos con la calma

majestuosa del águila al volar.

Mis labios ávidos en naufragio, con antelación buscan el grosor de la delgada

línea que dibujan tus labios, llenos de pasión inmaculada en espera del

despertar del sublime beso de la eterna pasión.

Mis labios ávidos buscan los tuyos en la perfecta danza del deseo oculto al

anochecer y al despertar, aún ávidos,

absorber la inocente dulzura de tus labios castos e impolutos y ser la doncella

como tú en mí el muso de este poema.

## ACOMPÁÑAME EN SILENCIO.

Acompáñame en silencio

mientras mis pensamientos gritan en afasia, los recuerdos de nuestra noche de

pasión.

Acompáñame en silencio, mientras mis manos recorren el trayecto de tus

labios, sobre mi piel sedienta de ti.

Acompáñame en silencio, mientras mi agitada respiración

clama por un oasis, cual viajero en el desierto, para calmar su sed.

Acompáñame en silencio, mientras el reflejo de tus pupilas en las mías

se fusionan en una danza convexa de pasión y deseo.

Acompáñame en silencio, mientras tu tacto sigiloso humedece la intimidad de

mis deseos.

Acompáñame en silencio, hasta que tu sentir grite más fuerte que la razón

y se deje dominar por el vaivén de mis curvas que envuelven tu voluntad.

Acompáñame en silencio y por un instante solo seremos el destello fugaz

del recuerdo de aquella noche de pasión y de deseo

en que fuimos cóncavo y convexo.

## PUREZA AMBAR

Tus ojos ámbar como la miel, destellan la tibieza pueril de los años jóvenes

Cual recién nacido en el regazo de la inocencia.

Tus ojos ámbar cautivaron la inquietud de los míos;

Ojos negros...

Negros como la noche más oscura en pleno invierno.

Tus pupilas inexpertas absorben con curiosidad

Lo abstracto que es la vida

En busca del despertar anhelado que aguarda sigiloso en el horizonte de tu

Mañana.

El ámbar de tus pupilas cual destello de la alborada sedujeron a los míos

Que en su noche más oscura halló su amanecer.

## CUAL RUISEÑOR

Es tu voz cual ruiseñor en la alborada del misticismo del amanecer

Cual ruiseñor en la agonía en la agonía desesperada al caer la noche

Cuya luna añora su canto.

Cual ruiseñor en la alegría del canto del amante satisfecho por su amor

Correspondido.

Cual ruiseñor en la danza perfecta de la poesía de tus labios. Es tu voz la melodía

del ruiseñor en el alba de mi nuevo caminar, cuya armonía me eleva al despertar

antagónico de mis ayeres, cuyo ruiseñor que mantiene la esperanza activa del

mañana silencioso que se tarda en llegar.

Es tu voz cual ruiseñor...

Dulce y perfecta para mis pupilas dormidas.

## SILENCIO

Las voces del recuerdo no apagan la sinfonía del ayer

Sinfonías dulces, nostálgicas, histriónicas y de locura.

Pido silencio; un momento de calma,

Para navegar plácidamente el trayecto de mi vida,

Disfrutando la grandeza del paisaje que otorga lo divino.

Apagar por unos segundos las voces que llenan de inquietud el presente,

Invadiendo este espacio de ayeres y de lo porvenir.

Silencio, grito: ¡silencio!... las voces enmudecen

Quietud, paz, ahora invaden mi esencia, percibo la sinfonía del ahora,

Lleno de matices armónicos, que brindan gratitud: a ser, estar y coexistir.

Silencio... una sonrisa se dibuja en mi rostro, y el estruendo de aquellas voces

Lentamente se apagan, dando paso a la sinfonía perfecta,

Que es el Silencio...

## TE AMO

Te amo desde las profundidades de lo incorrecto, de lo impropio

Te amo sin saber cómo, desde cuándo o hasta cuándo

Te amo porque mi alma lo requiere y mi piel destila tu nombre al amanecer.

Te amo a pesar que la razón diga lo contrario

Te amo sin ataduras o rencor,

Te amo como se ama el canto de las golondrinas en las gélidas noches del ayer.

Te amo en mis tiempos de olvido, en mis tiempos de ausencia

Y en mis tiempos de mis largos atardeceres de mi juventud primera.

Te amo cual hoguera se niega a sucumbir a la extinción.

Te amo, porque en mi naufragio, tus manos fueron mi faro. Un camino

En medio del bravío mar que me llevo a la zozobra por un antiguo amor

Que me derrumbó

Te amo, libremente y con pasión…tan solo te amo.

## FANTASÍA DE AMOR

Mi pensamiento se ruboriza con la imagen de tu mirar,

limpia y sin mancha, cual torbellino de fantasías olvidadas,

que vuelven a la fragancia del estado activo del presente,

desatando el deseo incontrolable de enredar mis dedos en tu cabellera espesa,

cual selva virgen en medio del gentío.

Dejándome absorber tu esencia pura, cual niño que acaba de nacer,

Llenando mi deseo pueril de alcanzar tu nobleza

Para compartir un mañana en la eternidad.

Entrelazando la fantasía con la realidad expectante,

Del entusiasmo que causa la incertidumbre de lo impropio o desconocido.

Tu sonrisa traviesa, libre de la contaminación perniciosa del estado caído,

Me permite sentir la tibieza de un porvenir junto a tu mirar, profundo y sin

Engaño, ajeno a la critica que destruye el alma.

Mis pensamientos se ruborizan,

Al concentrarme en tu recuerdo perfecto; que anhela sentir tus manos

Deslizándose por mi rostro, cual invidente desea memorizar cada detalle

De la persona amada.

Cual amante que se abstiene de traspasar lo prohibido, para mantener

Inmaculada la pureza de su amor.

Mis pensamientos divagan, a causa de tus labios sin engaño

Y mi alma se ovilla en la perspectiva eterna del amor que trae consigo

La esperanza sublime de la exaltación.

www.ingramcontent.com/pod-product-compliance
Lightning Source LLC
Chambersburg PA
CBHW031500210526
45463CB00003B/1005